CATALOGUE

DE QUANTITÉ

D'OBJETS D'ART

ET DE

HAUTE CURIOSITÉ,

DONT LA VENTE AURA LIEU

HOTEL DE VENTES MOBILIÈRES,

RUE DES JEUNEURS, 16,

GRANDE SALLE, N. 1,

Les 10, 11 et 12 mars 1845, à midi.

EXPOSITION PUBLIQUE

Le dimanche 9 mars 1845, de midi à cinq heures.

PARIS.

IMPRIMERIE ET LITHOGRAPHIE DE MAULDE ET RENOU,
rue Bailleul, 9 et 11, près du Louvre.

1845

CATALOGUE

DE QUANTITÉ

D'OBJETS D'ART

ET DE

HAUTE CURIOSITÉ

Meubles en marqueterie de Boule et bois de rose, ornés de bronzes dorés; Bronzes et Pendules Louis XIV, Louis XV et Louis XVI; Porcelaines anciennes de Sèvres, de Saxe, de Chine et du Japon, montées en bronze doré et non montées; Ivoires sculptés, Tableaux anciens des écoles flamande, hollandaise et française; Groupes, Figures et Bas-reliefs en marbre, terre-cuite et bois sculpté, etc., etc.,

DONT LA VENTE AURA LIEU,

APRÈS CESSATION DE COMMERCE DE M. BERTHON,

En vertu de Jugement du Tribunal de Commerce de la Seine, du 5 décembre 1844, enregistré,

RUE DES JEUNEURS, 46,
HOTEL DE VENTES MOBILIÈRES,

GRANDE SALLE N° 1,

Les lundi 10, mardi 11, et mercredi 12 mars 1845,

A MIDI,

Par le ministère de M° RIDEL, Commissaire-Priseur, rue Saint-Honoré, 335,

Assisté de M. GLEIZES, Expert, Marchand de Curiosités, 8, rue Neuve du Luxembourg.

EXPOSITION PUBLIQUE
Le dimanche 9 mars 1845, de midi à cinq heures.

CE CATALOGUE SE DISTRIBUE CHEZ

MM. RIDEL, Commissaire-Priseur, 335, rue Saint-Honoré; GLEIZES, M^d de Curiosités, 8, rue Neuve du Luxembourg; BERTHON, 1, quai Voltaire.

1845.

AU COMPTANT.

Les acquéreurs paieront en sus des adjudications, cinq centimes par franc applicables aux frais.

DÉSIGNATION
DES OBJETS.

—◆—

1 — Deux belles girandoles à neuf lumières, en bronze doré or moulu et porcelaine de Sèvres, pâte tendre, fond bleu-turquoise et bleu de roi, ornées de jolies peintures d'après Boucher, et de portraits de femmes célèbres du temps de Louis XIV.

2 — Une jolie figure de grande dimension, dite pagode, en porcelaine ancienne de Chine émaillée, à tête mouvante, sur socle en bois sculpté.

3 — Deux meubles à hauteur d'appui, en marqueterie de cuivre et écaille, à portes pleines avec ornements en bronze, et à dessus de marbre de granit noir.

4 — Un magnifique lustre à dix-huit lumières, en bronze doré or moulu, et porcelaine de Sèvres, pâte tendre, fond bleu-turquoise, ornée de jolies peintures d'après Boucher.

5 — Deux lampes Carcel en porcelaine de Chine, à mandarins, montées en bronze doré or moulu.

6 — Deux meubles à hauteur d'appui, en mar-

queterie à trois parties, cuivre, étain et ébène, à portes pleines et ornements en bronze.

7 — Un autre meuble semblable aux précédents.

8 — Deux belles lampes Carcel en porcelaine, fond bleu-turquoise, à médaillons et richement montées en bronze doré.

9 — Une grande et belle potiche du Japon, montée en bronze doré.

10 — Deux cornets aussi en porcelaine du Japon, montés en bronze doré.

11 — Une jolie pendule, éléphant en porcelaine de Saxe, fleurs détachées et bronze doré.

12 — Très grande et magnifique pendule en bois sculpté et doré, à figures allégoriques et attributs royaux, faite en 1775 par Lemaire, à l'occasion du mariage de Louis XVI. Elle a fait partie du mobilier de Versailles.

13 — Une belle pendule en bronze doré or moulu, et porcelaine de Sèvres, pâte tendre, fond bleu-turquoise, ornée de peintures chinoises.

14 — Deux potiches à pans en porcelaine du Japon, montées en bronze rocaille.

15 — Deux potiches à pans en porcelaine du Japon, montées en bronze rocaille.

16 — Un beau vase en porcelaine de Sèvres, fond bleu-turquoise et bleu de roi, orné de sujets peints d'après Téniers, et monté en bronze doré or moulu.

17 — Un joli vase en porcelaine de Sèvres, pâte

tendre, à médaillons peints, les Saisons, et montés en bronze doré.

18 — Une tour à plusieurs étages, en porcelaine de Chine émaillée.

19 — Une belle coupe à trépieds, en bronze doré or moulu.

20 — Une jolie console en vieux laque de Chine, avec ornements en bronze doré mat, de Gouttière, et à dessus de marbre vert de mer. Cette console provient du garde-meuble de la couronne.

21 — Un plat forme ovale, de Bernard de Palissy (l'Hiver).

22 — Une boîte à compartiments, en laque de Chine.

23 — Un beau plateau en laque de Chine, fond noir, monté en bronze doré.

24 — Un coco gravé, monté en argent.

25 — Un petit brûle-parfums en porcelaine de Saxe, monté en bronze doré.

26 — Une jolie corbeille porcelaine de vieux Sèvres, pâte tendre, à jours, montée en bronze doré.

27 — Une petite coupe en cuivre doré or moulu, à ceps de vigne.

28 — Une jolie corbeille en ivoire sculpté à jours, ornée de dessins, personnages.

29 — Un manuscrit ancien orné de vignettes et figures sur vélin, très bien conservé.

30 — Un manuscrit ancien orné de vignettes et figures sur vélin, très bien conservé.

31 — Un manuscrit ancien orné de vignettes et figures très riches.
32 — Un manuscrit ancien orné de vignettes et figures très riches.
33 — Une boîte de marqueterie de cuivre, écaille et nacre.
34 — Un beau presse-papiers en porcelaine fond bleu-turquoise, orné de cuivres dorés or moulu, écussons à fleurs de lis.
35 — Une tasse en porcelaine de Sèvres, pâte tendre, décors à bleuets et chiffré B.
36 — Une belle fontaine formant tonneau en porcelaine de Saxe, ornée de jolies peintures, paysages; le couvercle est garni en argent.
37 — Un beau vase en porcelaine de Sèvres, pâte tendre, fond bleu-turquoise, médaillons à sujets, et monté en bronze doré.
38 — Un vide-poche en porcelaine de Sèvres, fond bleu-turquoise, à cartels de fleurs, et monté en bronze doré.
39 — Six petites figures en porcelaine de Saxe : Amours portant des couronnes.
40 — Une poule en porcelaine de Chine, formant candelabre à deux lumières, et monté en bronze doré.
41 Un petit baguier porcelaine de Sèvres, pâte tendre, à jours, fond bleu-turquoise et rose, et monté en bronze doré.
42 — Une jolie coupe en porcelaine de Sèvres, pâte tendre, fond bleu-turquoise, sur pied, à figures en bronze doré.

43 — Deux flambeaux style renaissance, à figures en bronze doré or moulu.
44 — Un bougeoir en porcelaine de Sèvres, pâte tendre, à médaillons de fleurs, et monté en bronze doré.
45 — Deux vases porcelaine de céladon, fond vert, à côtes, montés en bronze doré, époque de Louis XVI.
46 — Deux beaux vases en ancienne porcelaine céladon, dessins émaillés et richement montés en bronze doré or moulu.
47 — Une plaque porcelaine peinte : Vénus et Adonis.
48 — Deux jolis vases en ancienne porcelaine céladon, à dessins gaufrés, montés en bronze doré.
49 — Une fontaine en porcelaine craquelée, fleurs en relief, et montée en bronze doré.
50 — Deux cornets en porcelaine de Chine, fond bleu, dessins or, et montés en bronze doré.
51 — Deux cassolettes, style Louis XVI, en bronze doré, formant trépieds.
52 — Deux beaux vases en porcelaine de Chine, fond bleu jaspé, à fleurons et dragons, et montés en bronze doré or moulu.
53 — Un beau vase en porcelaine céladon, blanc craquelé, sur socle en bois de fer, très bien sculpté.
54 — Deux très belles cassolettes en porcelaine de Chine, fond rose, écureuils et feuillages

en relief, et richement montées en bronze doré.
55 — Deux presse-papiers : Chiens, en bronze.
56 — Deux belles figures en ivoire sculpté, d'un beau travail : Anges.
57 — Une tasse en porcelaine de Sèvres, pâte tendre, fond vert à paysages.
58 — Une dito, à bandes bleues : Attributs de la république.
59 — Une poignée d'épée en fer ciselé et damasquiné.
60 — Un petit vase en porcelaine de Sèvres, pâte tendre, à bouquets de roses, sur fond cannetillé et monté en bronze doré.
61 — Un pot en porcelaine de Saxe, à trépieds.
62 — Deux saladiers à huit pans, porcelaine de Sèvres, pâte tendre, à guirlandes.
63 — Un dito dito à bouquets.
64 — Soixante-douze assiettes en porcelaine de Gentilly, pâte tendre.
65 — Une boîte de jeu en laque rouge de Chine, garnie de ses fiches en nacre gravé.
66 — Un surtout de table de sept parties, en squaïola, à dessins et arabesques, et monté en bronze doré.
67 — Cent fleurs diverses en porcelaine de Sèvres, pâte tendre, décorées.
68 — Cent dito dito.
69 — Cent dito dito.
70 — Un socle ovale en porcelaine de Sèvres, fond bleu de roi, à filets or.

71 — Un socle en marqueterie, fond bleu, orné de cuivres dorés.

72 — Un broc en porcelaine de Sèvres, pâte tendre, à bouquets de roses.

73 — Une boule sur piédouche, Emblème mythologique, porcelaine de Sèvres, pâte tendre, fond bleu, turquoise.

74 — Une écritoire en porcelaine de Sèvres, pâte tendre, fond bleu-turquoise, et montée en bronze doré.

76 — Un porte-montre, bronze doré, rocaille.

77 — Une pendule de voyage, à quantièmes et réveil, en bronze gravé et doré, du temps de Louis XVI.

78 — Une tasse à bouillon en porcelaine, pâte tendre, à bouquets.

79 — Deux brûle-parfums en porcelaine du Japon, montés en bronze doré.

80 — Une pendule en bronze doré, du temps de Louis XVI, forme cintrée, à phases et quantièmes.

81 — Deux grands et magnifiques vases en porcelaine de Sèvres, pâte tendre, fond bleu-turquoise, avec médaillons, sujets pastoraux, et portraits de mesdames de Pompadour et Dubarry, très richement montés en bronze doré or moulu.

82 — Une commode de Riesner en marqueterie de bois satiné, à trophées et guirlandes de fleurs, ornée de plaques en porcelaine fond vert, et de cuivres dorés.

83 — Deux vases, forme Médicis, montés en candelabres à trois lumières, en bronze doré or moulu, à bouquets de lis, époque de Louis XVI.
85 — Une belle pendule, style de l'empire, en bronze doré mat, à cadran tournant et musique, et ornée d'une jolie pièce mécanique, oiseau chantant.
86 — Deux beaux flambeaux à crocodiles, en bronze doré or moulu.
87 — Une jolie jardinière, forme ovale, en porcelaine de Sèvres, pâte tendre, fond bleu-turquoise, à sujets pastoraux, montés en bronze doré or moulu.
88 — Une très belle commode, forme contournée, en laque de Chine, fond noir, à dessins, et ornée de cuivres dorés finement ciselés. Cette commode a fait partie du mobilier du château de Versailles.
89 — Un saladier en porcelaine de Sèvres, pâte tendre, fond bleu-turquoise, à cartels de fleurs.
90 — Deux belles corbeilles à jours et à couvercles en porcelaine de Sèvres, pâte tendre, à filets.
91 — Un compotier en porcelaine de Sèvres, pâte tendre, fond bleu-turquoise et à bouquets.
92 — Un grand saladier en porcelaine de Sèvres, pâte tendre, à bouquets.
93 — Un plateau, forme ovale. dito.
94 — Un dito dito.

95 — Deux plats longs en porcelaine de Sèvres, pâte tendre à bouquets.
96 — Une cuvette ovale. dito.
97 — Quatre compotiers gaufrés. dito.
98 — Quatre jolies petites coquilles à grains d'orge, en porcelaine de Saxe, à bouquets.
99 — Deux dito, porcelaine de Sèvres, pâte tendre, à oiseaux.
100 — Un sucrier ovale, dito, dito.
101 — Une écritoire, forme bateau, en cuivre doré.
102 — Un vide-poche en porcelaine de Sèvres, pâte tendre, fond gros bleu, à sujets peints et monté en bronze doré.
103 — Une écritoire porcelaine de Sèvres, pâte tendre, ornée de bronzes dorés.
104 — Deux petites figurines en bronze : les Porteurs.
105 — Deux colonnes en marbre jaune de Sienne, socles en bronze doré.
106 — Une figure en biscuit de Sèvres : Uranie.
107 — Deux bronzes anciens : Silène et Bacchus, Vénus et l'Amour.
108 — Un joli vase, forme éventail, en porcelaine de Sèvres, pâte tendre, fond gris perlé et semé de rose.
109 — Deux vases en céladon bleu, à dessins gaufrés et montés en bronze doré.
110 — Un joli petit monument italien, en bois sculpté : Fleuves et Tritons.
111 — Un beau guéridon en porcelaine du Japon,

avec ornements en cuivres dorés très bien ciselés.

112 — Un secrétaire en marqueterie de bois à carreaux, du temps de Louis XVI.

113 — Un groupe de quatre figures en biscuit de Sèvres : les Adieux d'Hector et d'Andromaque.

115 — Un bouclier en fer gravé, représentant la prise de Jérico.

116 — Un cadre ovale en bois sculpté, fleurons à jours.

117 — Une console en bois sculpté, à trophées, à têtes de béliers.

118 — Un petit guéridon en porcelaine de Chine sur pied de laque.

119 — Un très beau coffre du XIIIe siècle, en bois sculpté, orné de bas-reliefs, figures et animaux.

120 — Une paire de candelabres, bouquets de lis, à trois lumières, en bronze doré or moulu, corps en porcelaine, fond blanc.

121 — Un casque, dit morion, en fer gravé d'une fine exécution.

122 — Un dito en fer gravé et damasquiné.

123 — Deux beaux chenets anciens, Louis XV, en bronze rocaille doré or moulu, à figures.

124 — Deux bras en bronze doré du temps de Louis XV : Mars et Minerve.

125 — Deux porte-montres en bronze doré or moulu, à lyre.

126 — Un petit guéridon en bronze doré, dessus en marbre vert de mer.
127 — Un petit guéridon en bronze doré, dessus en marbre vert de mer.
128 — Deux petits bras, Louis XIV, en bronze doré, or moulu : Apollon et l'Amour.
129 — Un plateau, forme ovale, en porcelaine pâte tendre, fond bleu turquoise, et à sujet pastoral, monté en bronze doré, or moulu
130 — Quatre pots à crème en porcelaine de Sèvres, pâte tendre, à bouquets de rose.
131 — Deux beurrières dito.
132 — Une jatte à fromage dito.
133 — Deux huitiers dito.
134 — Une belle étagère en marqueterie de Boule, ornée de cuivres dorés, et à dessus de marbre blanc.
135 — Une statue équestre : Napoléon, exécutée par Brunot, pour l'École de cavalerie de Saumur.
136 — Un cabaret de 15 pièces, en porcelaine ancienne de Tournay, pâte tendre, fond bleu de roi, et à médaillons peints.
137 - Un plateau en porcelaine de Sèvres, pâte tendre, à feuilles de choux.
138 — Une corbeille dito, à jours.
139 — Deux saladiers dito.
140 — Une jolie figure en porcelaine de Saxe.
141 — Un vase en porcelaine de Sèvres, fond gros

bleu, à cartel, monté en bronze doré or moulu.

142 — Une coupe en porcelaine de Sèvres, à cartels d'oiseaux, et montée en bronze doré.

143 — Une aiguière en porcelaine de Sèvres, fond violet, montée en bronze doré or moulu.

144 — Deux crochets de montre en cuivre doré : Portraits de Louis XVI et Marie-Antoinette.

145 — Deux coqs en céladon vert, sur socles carrés.

146 — Deux jolies aiguières en bronze ciselé et doré or moulu, style renaissance : les Quatre Saisons.

147 — Une coupe en craquelé truité, monté en bronze doré or moulu.

148 — Une petite figure : Saint Jean, en ivoire très ancien et parfaitement conservé.

149 — Une paire de flambeaux carrés en bronze doré or moulu, du temps de Louis XVI.

150 — Une jolie tasse, dite trembleuse, en porcelaine de vieux Tournay, pâte tendre, bleu de roi, à insectes et oiseaux.

151 — Un pot au lait dito.

152 — Deux petits moutardiers en porcelaine de Sèvres, pâte tendre, à bouquets.

153 — Deux jolies cassolettes du temps de Louis XVI, en cuivre doré, à têtes de satyres et trépied.

154 — Deux magnifiques consoles en marqueterie de Boule, cuivre et écaille rouge, et richement ornées de bronzes dorés à figures très bien ciselés.
155 — Deux aiguières en porcelaine de Sèvres, pâte tendre, à rubans verts et guirlandes de roses, montures en bronze doré.
156 — Une belle cassolette en ancien bleu de Chine, montée en bronze rocaille doré or moulu.
157 — Une belle console en bois sculpté, époque Louis XVI, réchampie en blanc sur fond malachite, à têtes de béliers et aigles.
158 — Quatre colonnes en laque de Chine, belle qualité, sur fond noir.
159 — Quatre dito.
160 — Plusieurs robes en pièces et autres étoffes de soie, du temps de Louis XV.
161 — Plusieurs plaques, pour meubles, en porcelaine de Sèvres, bleu-turquoise, à sujets pastoraux.
162 — Une tablette en marbre griotte d'Italie.
163 — Deux dito à dessins mosaïque et marbres fins d'échantillons.
164 — Une tapisserie pour portière, à sujets, d'après Wouwermans, et à bordures oiseaux et fleurs.
165 — Un vitrail ancien représentant un ermite.
166 — Un dito, un évêque.

167 — Un vitrail ancien : le Pape et la Vierge.
168 — Un dito.
169 — Un rafraîchissoire en bois de rose, orné de cuivre doré du temps de Louis XVI.
170 — Une table en marqueterie, écaille blonde, à dessus plein, ornée de cuivres à mascarons.
171 — Deux magnifiques vases, à anses et couvercles, en porcelaine de Chine, figures en relief et à dessins émaillés, richement montés en bronze doré or moulu.
172 — Un chat en céladon vert, sur coussin en bronze doré.
173 — Un presse-papiers, style renaissance, à écussons et figures en bronze doré or moulu.
174 — Un panier en porcelaine de Sèvres, pâte tendre, fond bleu turquoise et or, et monté en bronze doré.
175 — Un joli encrier en bronze doré or moulu : Naïades et Tritons.
176 — Un dito, figure d'après Boucher.
177 — Deux aiguières en porcelaine de Chine, fond brun à figures émaillées, montées en bronze doré.
178 — Deux beaux flambeaux en porcelaine céladon bleu, dessins en relief, montés en bronze doré.
179 — Un sarcophage en marbre antique, sur lequel sont gravées des inscriptions lati-

nes. Ce monument provient de la vente faite après le décès de M. Léon Dufournier, ancien directeur du Musée.

180 — Trois portraits sur cuivre et laque de Chine : Louis XV, Jean-François de Gondy et Othon.

181 — Un petit coffret très ancien, en fer gravé et doré.

182 — Une coupe en cuivre doré or moulu, style Renaissance, à dragons et oiseaux.

183 — Une pendule du temps de Louis XVI, de Millot, horloger du roi, en bois sculpté et doré.

184 — Une petite pendule du temps de Louis XVI : petits guerriers.

185 — Deux jolis vases en porcelaine de Chine, double fond à jours, figures émaillées, et montés en bronze doré.

186 — Deux beaux candelabres Louis XVI, à figures et à trois lumières, en bronze ciselé et doré.

187 — Une petite potiche à pans, en porcelaine du Japon, avec ornements en cuivre doré.

188 — Deux magnifiques jardinières en porcelaine de Chine, à mandarins, oiseaux et dessins émaillés, et richement montées en bronze doré or moulu.

189 — Une commode de Riesner en marqueterie de bois à bouquets de fleurs, ornée de cuivres dorés, dessus en marbre blanc.

190 — Un beau Christ en ivoire du treizième siècle et de grande dimension, sur croix en bois doré, et cuivres découpés à jours.

191 — Une paire de bras tournants à six lumières, en bronze rocaille doré or moulu, et figures, porcelaine de Saxe.

192 — Deux douzaines d'assiettes porcelaine de Chine, belle qualité.

193 — Deux douzaines d'assiettes porcelaine de Chine, belle qualité.

194 — Deux jolis vases en bronze doré or moulu, style renaissance, à figures de Jean Goujon, d'une très belle ciselure.

195 — Un presse-papiers en bronze doré : serpent.

196 — Un presse-papiers : jeux d'enfants.

197 — Deux belles aiguières en porcelaine de Sèvres, montées en bronze doré.

198 — Deux flambeaux en bronze doré et porcelaine de Sèvres à médaillons, sujets pastoraux.

199 — Deux jolis vases en porcelaine de Sèvres, pâte tendre, fond rose et vert à bouquets, montés en bronze doré.

200 — Un groupe de Chine de neuf figures coloriées.

201 — Un bougeoir en cuivre doré, à dragons.

202 — Une boule chinoise à jours, garnie de bronze doré.

203 — Une cassolette à trépied en cuivre émaillé de Chine, sur socle en bois de fer.

204 — Une coupe en porcelaine de Chine, montée en cuivre doré.
205 — Deux jolis émaux de Limoges : saint Pierre et saint Paul.
206 — Deux anciennes cuillères en argent, manche à figures.
207 — Deux anciennes cuillères en argent, même genre.
208 — Une figure : Amour en ivoire.
209 — Deux figures en argent.
210 — Un étui en écaille, piqué en or.
211 — Une navette en écaille, piquée en or.
212 — Un nécessaire en écaille, piqué en or.
213 — Une grosse montre à répétition, en argent.
214 — Deux petits vases en jaspe vert.
215 — Une tabatière portraits de Henri IV et de la belle Gabrielle.
216 — Deux jolies miniatures : ports de mer.
217 — Une tabatière en porcelaine de Saxe garnie en argent.
218 — Un petit nécessaire en vernis de Martin.
219 — Deux médaillons en bronze : Washington et Franklin.
220 — Une chienne et ses petits, en porcelaine de Saxe.
221 — Un chien, en porcelaine de Saxe.
222 — Une potiche en porcelaine du Japon, à dessins.
223 — Deux beaux vases en porcelaine céladon vert, dessins en reliefs, ornés de cuivre doré.

224 — Une jolie petite pomme de canne, de la Renaissance, en fer ciselé et damasquiné.

225 — Un pot-pourri en porcelaine de Chine, représentant des lapins et fleurs en relief, orné de cuivres dorés.

226 — Une belle pendule en cuivre doré, à figures de François Flamand : la Chasse et la Pêche; socle en marbre blanc.

227 — Deux candelabres à six lumières: enfants en bronze doré or moulu, pouvant faire garniture avec la précédente pendule.

228 — Deux vases en porcelaine de Sèvres, fond bleu-turquoise à médaillons, sujets pastoraux, et montés en bronze doré.

229 — Un meuble à hauteur d'appui, en marqueterie d'étain sur fond en palissandre, du temps de Louis XIII.

230 — Un éléphant du roi de Siam en porcelaine de Saxe, sur socle en cuivre doré.

231 — Un beau Christ en argent et son bénitier en filigrane dans son cadre en bois sculpté.

232 — Une figure en biscuit : Vierge.

233 — Deux beaux vases en porcelaine des Indes, fond rose, dessins à ramages, ornés de beaux cuivres dorés.

234 — Un vase en porcelaine de Sèvres, fond bleu de roi, à cartel, monté en bronze doré.

235 — Un vase en porcelaine de Sèvres, fond bleu de roi, à guirlande de fleurs et bronze doré.

236 — Une pendule à cadran tournant et à réveil.

237 — Un lustre à 54 lumières, en bronze rocaille, à figures.
238 — Deux beaux vases en porcelaine de Chine, fond bleu, forme ovale aplatie, ornés de jolis cuivres dorés, style oriental.
239 — Un meuble à hauteur d'appui, en marqueterie, orné de mascarons et rosaces en cuivre.
240 — Une pendule à colonnes, du temps de Louis XVI, en marbre et bronze doré mat.
241 — Une paire de flambeaux en porcelaine de Saxe : enfants.
242 — Un secrétaire en marqueterie de bois à fleurs.
243 — Une jolie jardinière en porcelaine de Sèvres, fond bleu-turquoise, à cartels et guirlandes de fleurs, ornée de bronzes dorés à satyres.
244 — Une jolie jardinière pouvant faire pendant.
245 — Une jolie jardinière à guirlande de perles et rubans, et montée comme les précédentes.
246 — Un beau plateau en porcelaine de Sèvres, pâte tendre, sujet pastoral, monté en bronze doré à tête de béliers.
247 — Un petit baguier en porcelaine de Sèvres, pâte tendre, monté en bronze doré.
248 — Une belle table à quatre faces, en marqueterie de Boule, à dessus aussi en marqueterie de cuivre et écaille rouge, à trois tiroirs, et ornée de beaux cuivres à mascarons et draperies dorées or moulu.

249 — Un bel écran en bois sculpté à patins du temps de Louis XV.
250 — Deux colonnes en marbre noir.
251 — Un joli bureau à casier en bois de rose, forme contournée, et orné de cuivres.
252 — Un petit bonheur du jour, en marqueterie de bois à carreaux.
253 — Un cabinet en écaille bosselé, du temps de Louis XIII, à tiroirs, sur console avec ornements en cuivre.
254 — Deux grosses potiches du Japon, dessins à ramages, ornées de cuivre doré.
255 — Une paire de flambeaux en cuivre doré, rocaille.
256 — Un bougeoir à manche en cuivre doré, rocaille.
257 — Une petite girandole de bureau, à deux lumières, en cuivre doré, rocaille.
258 — Deux vases en porcelaine de Chine, fond vert, ornés de jolis fleurons montés en bronze doré.
259 — Deux très beaux vases en porcelaine de Chine, à mandarins, insectes et oiseaux, montures à bâtons rompus et chimères, style oriental.
260 — Une écritoire en marqueterie, cuivre et écaille.
261 — Une cassolette de Chine en cuivre émaillé.
262 — Deux aiguières en porcelaine de Chine, fond rose, monture cuivre doré.

263 — Deux aiguières, dites Pompadour, en bronze doré, à sujets très bien ciselés.

264 — Une pendule en porcelaine de Saxe, groupes et fleurs, ornée de cuivres dorés.

265 — Douze médailles, grands hommes.

266 — Douze idem.

267 — Douze idem, l'histoire de Louis XV.

268 — Plusieurs pièces en argent de différentes époques.

269 — Deux grands et beaux candelabres du temps de l'empire, à 18 lumières, à aigles, figures et vases en bronze doré or moulu.

270 — Une pendule en cuivre doré or moulu à tirage.

271 — Trois vases en porcelaine de Sèvres, fond bleu mat, ornés de jolies peintures, genre de Greuze.

272 — Une paire flambeaux en bronze doré : Amours à cheval sur des dauphins.

273 — Une commode en laque, forme contournée enrichie de beaux cuivres dorés, or moulu à dessus de marbre.

274 — Une pendule en porcelaine de Saxe, figures et fleurs, et ornée de bronzes dorés.

275 — Deux flambeaux en cuivre doré, rocaille.

276 — Un groupe de deux figures en biscuit de Sèvres.

277 — Une figure, Vénus, en biscuit de Sèvres.

278 — Deux chimères en porcelaine de Chine décorée.

279 — Une pendule : le Flûteur, du temps de Louis XV, forme cintrée en bronze doré.
280 — Une belle potiche en porcelaine de Chine à figures en relief.
281 — Deux flambeaux, époque de Louis XVI, en bronze doré : Amours.
282 — Une bouteille en porcelaine de Chine, fond vermicellé, monture en bronze doré.
283 — Un lustre rocaille, à 20 lumières, en cuivre doré.
284 — Un idem rocaille, à 36 lumières, à feuillage.
285 — Un idem, à 18 lumières.
286 — Deux vases en porcelaine de Chine à mandarins, ornés de cuivre doré.
287 — Un joli groupe en biscuit de Sèvres : l'Amour médecin.
288 — Une pyramide en granit rose oriental, la base en porphyre.
289 — Deux beaux vases en porcelaine de Chine, à mandarins, fleurs et insectes, monture bronze doré.
290 — Un baguier en porcelaine de Sèvres, fond bleu orné de cuivres dorés.
291 — Deux vases en porcelaine de Chine, fond bleu, figures, ornés de cuivre doré.
292 — Une belle commode marqueterie de Boule à trois parties, ornée de cuivres dorés et à dessus de marbre.
293 — Deux beaux trépieds en granit vert orien-

tal, montés en cuivres dorés, à têtes de lions et frises à enroulements.

294 — Deux beaux cornets en porcelaine de Chine, figures en relief, dessins émaillés, ornés de cuivres dorés rocaille.

295 — Deux candelabres en cuivre doré, à 8 lumières, à clochetons gothiques.

296 — Deux cassolettes formant trépieds, époque Louis XVI, en porcelaine, décorées et montées en bronze doré à satyres.

297 — Une écritoire en marqueterie, cuivre et écaille, ornée de cuivres.

298 — Deux vases ovales en porcelaine de Sèvres, pâte tendre, fond bleu-turquoise, à cartels d'oiseaux et montés en bronze doré.

299 — Deux petites marmites en laque, fond aventurine, montées en bronze doré.

300 — Une jolie petite figure : Vierge et l'enfant Jésus, en ivoire sculpté.

301 — Idem en bois de poirier.

302 — Un vase en porcelaine de Sèvres, fond bleu-turquoise, à cartels, monté en bronze doré.

303 — Deux chimères en porcelaine de céladon, mâle et femelle, sur socle carré.

304 — Une pendule pyramide, surmontée de la couronne royale, à figures, époque de Louis XVI.

305 — Un guéridon en porcelaine de Chine, monté sur trépied à corbeille laquée.

306 — Deux jolies fontaines, porcelaine de Chine,

forme carrée, montées en bronze doré or moulu.

307 — Un joli petit paravent en ivoire sculpté, à huit feuilles ornées de sculptures chinoises très finement exécutées.

308 — Deux petits vases en céladon bleu d'empois, montés en bronze doré or moulu.

309 — Deux aiguières en porcelaine d'ancien violet, ornées de cuivre or moulu.

310 — Un joli petit vase en porcelaine de Sèvres, fond rose, pâte tendre, monté en bronze doré.

311 — Une jolie tasse carrée en porcelaine de Sèvres, pâte tendre, fond bleu de roi, médaillons à sujets de marine.

312 — Un vase en porcelaine de Sèvres, pâte tendre, fond rose, à guirlandes, monté en bronze doré.

313 — Un presse-papiers : petite figure de François Flamand, en bronze doré, sur socle porphyre oriental.

314 — Un petit flacon à deux anses en verre de Venise.

315 — Deux beaux vases en porcelaine de Sèvres, pâte tendre, fond bleu-turquoise à médaillons à sujets, montés en bronze doré.

316 — Deux bouteilles en porcelaine de Chine, montées en bronze doré, style oriental.

317 — Deux flambeaux, style de l'empire, en nacre de perle et bronze doré.

318 — Une aiguière et son plateau en cuivre

doré, style renaissance avec sujet de François Ier, bien ciselé.

319 — Une épée ancienne en fer damasquiné, poignée à jours.

320 — Une épée en fer damasquinée en or.

321 — Un joli presse-papiers en cuivre doré or moulu : chevalier armé.

322 — Beau groupe en biscuit, composé de trois figures : Les petits Timbaliers.

323 — Une belle coupe en cuivre doré or moulu, à trépied, ornée de trois personnages : sujets de chasse.

324 — Une jolie console en laque, bronzes dorés au mat de Gouttière, à tiroirs; la plaque du milieu représente trois personnages en relief de la plus grande finesse; les côtés, des kiosques et des oiseaux; le dessus en marbre vert de mer. Cet objet faisait partie du garde-meuble de la couronne.

325 — Quelques bons tableaux anciens des diverses écoles.

326 — Une boîte en laque, fond aventurine.

327 — Sous ce numéro seront vendus tous les objets qui n'ont pu être compris au présent catalogue.

Imp. et lith. de Maulde et Renou, rue Bailleul, n. 9 et 11.

LE CABINET
DE
L'AMATEUR ET DE L'ANTIQUAIRE
REVUE MENSUELLE
PUBLIÉE PAR MM. EUGÈNE PIOT ET FRÉDÉRIC VILLOT.

3ᵉ Année.

Ce recueil paraît tous les mois par livraisons de trois feuilles (48 pages) grand in-4° avec planches et illustrations dans le texte. Outre des eaux fortes de MM. Eug. Delacroix, Th. Chasseriau, L. Meissonier, Émile Wattier, etc., nous citerons parmi les travaux déjà publiés les articles suivants :

Sur l'étude des vases antiques par M. Ch. Lenormant. — Des faussaires en médailles, Jean Cavino et Alex. Bassiano Padouans (1ʳᵉ partie), par M. de Montigny. — Considérations sur les graveurs en médailles et en pierres fines de l'antiquité, par M. Raoul-Rochette. — De l'architecture militaire au moyen âge, par MM. Merimée et Ab. Lenoir (orné de 120 gravures sur bois).

Histoire de la vie et des ouvrages de Bernard Palissy, par M. Eug. Piot. — Description de quelques monuments émaillés du moyen âge, par M. de Longperier. — Histoire des armes de guerre, Panoplie antique et moderne, par M. Granier de Cassagnac. — Traité d'orfévrerie de Benvenuto Cellini, traduit pour la première fois par M. Eug. Piot. — Histoire du verre et des vitraux peints, par M. L. Batissier. (Travail étendu, orné de dix planches de vitraux coloriés.) — Exposition de l'industrie française Orfévrerie et fonte des bronzes, par M. Fréd. Villot.

De la distinction des copies et des originaux en peinture, par M. Th. Gautier. — Réflexions sur la manière d'étudier la couleur, par J.-B. Oudry (manusc. inédit). — Hubert et Jean Van Eyck, par M. V. Schœlcher. — Journal de voyages, correspondances et mémoires inédits d'Albrecht Dürer. — David Teniers, par M. Arsène Houssaye. — Claude Gelée, dit le Lorrain, par M. Eug. Piot. — Collection de tableaux de Charles Iᵉʳ, roi d'Angleterre, par M. Konrad. — Catalogue général des ouvrages de peinture exposés au salon du Louvre depuis l'origine en 1699 jusqu'à 1789.

Catalogues raisonnés des estampes gravées par Claude Lorrain, Raph. Morghen, Francisco Goya y Lucientes, Valentin Lefebre, etc., etc., et un grand nombre d'articles relatifs à la biographie, à la numismatique, aux tableaux, aux estampes anciennes, à la curiosité, et un compte-rendu très détaillé des ventes publiques de la France et de l'étranger. (Prix d'adjudication.)

ON S'ABONNE A PARIS, RUE LAFFITTE, 2.

Prix : Pour Paris, 20 francs ; pour les départements, 22 francs.

www.ingramcontent.com/pod-product-compliance
Lightning Source LLC
Chambersburg PA
CBHW030121230526
45469CB00005B/1746